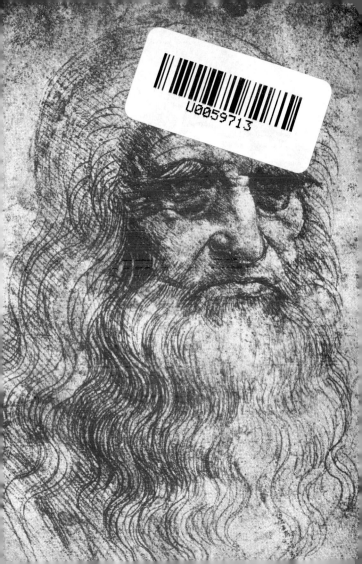

Master of Arts 發現大師系列 ⑧

印象花園 — 達文西 Leonardo da Vinci

發　行　人：林敬彬
編　　輯：楊蕙如
封面設計：張美清
美術編輯：張美清
出版發行：大都會文化事業有限公司
地　　址：台北市基隆路一段432號4樓之9
讀者服務專線：（02）2723-5216
讀者服務傳真：（02）2723-5220
電子郵件信箱：metro@ms21.hinet.net
郵政劃撥帳號：14050529　大都會文化事業有限公司
登　記　證：行政院新聞局北市業字第89號

Metropolitan Culture wishes to thank all those museums and photographic libraries who have kindly supplied pictures and would be pleased to hear from copyright holders in the event of uncredited picture sources.

出版日期：2001年4月初版
定　　價：160
書　　號：GB008
I S B N ：957-30552-0-1

印象花園

Master of Arts 發現大師系列 ⑧

Leonardo da Vinci 達文西

For:

大都會文化事業有限公司

Leonardo da Vinci

1452年4月15日，達文西（Leonardo da Vinci）出生於義大利佛羅倫斯郊外文西村的安奇亞諾。他出生不久後母親即受到遺棄，由母親獨立撫養他至5歲以後便交由祖父撫養長大。

童年時期的達文西天資聰穎，勤奮好學且興趣非常廣泛，尤其特別喜愛繪畫，常常為鄰里們作畫。他不僅百般學問通曉，體力更是過人，一次他與朋友比賽誰的力氣大，他將一隻很粗的鐵環拿在手中用力一握，只見那鐵環已然成橢圓形狀，而在那一場比賽後，達文西的聲譽更響亮了。

達文西總有用不完的感情及精力對待那些需要他幫助的人，對動物亦然。他常常獨自一人在郊外散步，將被人們捉到的鳥兒買下，帶回家後他會細心地檢視鳥兒們有無受傷，並給予餵飽後才放飛。達文西小小的年紀能如此的心地善良，當地的居民常稱讚他為『完人』。

　　達文西父親的家族是佛羅倫斯有名的望族，三代都是地方上的公證人，他父親見他聲譽甚佳，也想安排達文西從事法律工作，但他毫不猶豫的拒絕了。1469年達文西的父親將他送進著名的雕刻家 —— 維洛吉歐的工作坊學藝。

　　維洛吉歐不僅精通繪畫、雕刻、鑄造，而且還是一位建築家、音樂家，他的工作坊是當時知名的藝術中心，也是義大利人文主義學者聚會的場所。達文西在這樣優越的環境裡學習到他喜愛的繪畫及雕刻，同時也從事自然科學研究並廣泛的學習各種知識，他還結識了大批知名的人文主義學者、藝術家和科學家，接受當時最先進的人文主義思想及科學知識，為他日後的藝術創作和發明，奠定了極堅實的基礎。

達文西自畫像 1512-1515 33.34 x 21.27 cm

　　達文西20歲時獲准成為佛羅倫斯畫家協會的會員之一，這表示他的藝術造詣已達到相當高的水準並已具備獨立之能力，但他捨不得離開師傅及同伴們而選擇繼續留在老師的畫坊當其助手。

　　達文西在維洛吉歐畫坊幫師傅完成了許多訂件。有一回維洛吉歐受託描繪一張《基督受洗》的畫，並預定十天後交畫，因畫中的天使太多，到了第十天，剩下一個天使尚未畫好，而維洛吉歐因有別的急事，於是吩咐達文西代畫。當維洛吉歐看到達文西所繪的天使時，訝異他的畫技，震驚之餘將達文西叫來身旁，對他說了句：「我已經沒有什麼可以教你的了！」說罷便將手邊的畫筆折斷，立誓不再繪畫，不久後，喜愛學習新知識的達文西，為了想要有更多的時間可以鑽研自己有興趣的學問，他決定離開佛羅倫斯，前往米蘭擔任宮廷的藝術家。

Leonardo da Vinci

　　雖然當時達文西的繪畫名氣日益漸盛，但他在寫給米蘭的統治者魯多維克‧史佛薩大公的自薦信中，除了說明自己在藝術領域上的成績外，特別強調自己在軍事器械設計方面的長才，提出了戰爭兵器的製作設計。魯多維克並不完全相信達文西的軍事設計能力，但因他的繪畫名氣很大，所以用重金聘請達文西至宮廷做畫。

　　當達文西製作《史佛薩騎馬像》的陶土模型時，也一面為聖母瑪利亞恩寵修道院的餐廳牆壁繪製《最後的晚餐》。在他畫這幅畫的期間，有時他廢寢忘食的繪畫至半夜，但有時又一連好幾天一點工作都不做，尤其是在構思如何畫猶大的臉時，竟然數十日不工作，反而整日遊蕩於街上。後來，修道院的院長向魯多維克大公打小報告，大公信以為真，馬上召達文西進宮，指責他為什麼每天在市內遊蕩而不作畫時，達文西憤怒極了，回答說：「我到貧民區遊蕩，是為了尋找出賣者猶大的罪惡嘴臉啊！實際上，假使院長肯為我扮做猶大的模特兒，我立刻就可以畫好！」。

　　三年後這幅千古不朽的大作完成了，但是達文西和米蘭大公的感情就此破裂。達文西辭去米蘭宮廷之職，赴各地旅遊去了。達文西旅行了好多年後才再度回到佛羅倫斯。回到佛羅倫斯居住的期間，達文西忙於科學研究，只繪製了素描，《聖母子與聖安妮》、壁畫《安加利之戰》以及肖像畫《蒙娜麗莎》。

　　蒙娜麗莎是一位富裕商賈 ─ 吉歐康德的夫人，也因為她的關係達文西才開始接觸一些上流社會的人士並常出沒於社交場所。1503年，達文西受吉歐康德之託，為其夫人蒙娜麗莎畫肖像，但是這幅名為《蒙娜麗莎》的畫，卻始終沒有交給吉歐康德。

　　在1519年4月23日他為自己畫下一幅自畫像，並且寫下了遺囑。同年的5月2日這位偉大的發明家兼藝術家，病逝於法國克盧城堡的宮殿裡，享年六十七歲。

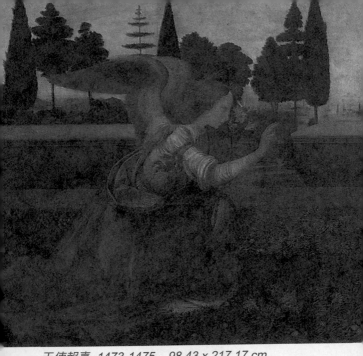

天使報喜　1473-1475　98.43 x 217.17 cm

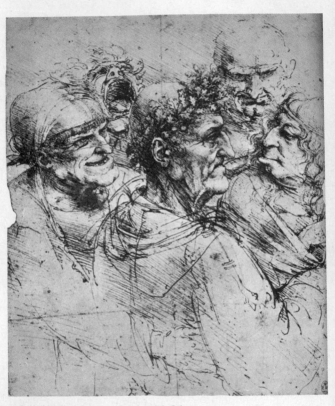

奇怪的頭　1490　26.04 x 20.64cm

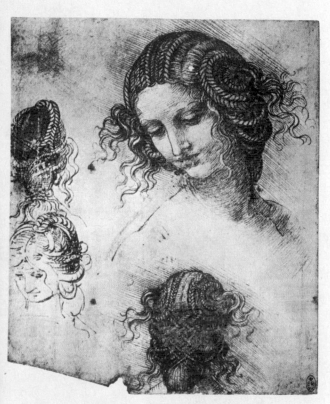

麗達的頭部習作手稿 1508 20 x 16.19cm

岩窟的聖母（第一版本）1486-90 116.84 x 189.55xcm

Leonardo da Vinci

1452 出生於四月十五日佛羅倫斯近郊的文西(Vinci)鎮。

1469 進入知名藝術家安德利亞‧德爾‧維洛吉歐 (Andrea del Verrocchio)工作室學藝。

1471 參與工作室為佛羅倫斯大教堂(Florence Cathedral) 的圓頂小堡製作一座金球。

1472 達文西加入盧克先生所創辦的佛羅倫斯畫家協 會。

1475 第一次公眾發表初期作品。

1476 被匿名人士指控同性戀罪行，教廷判決以無罪 釋放。

1478 畢斯托亞大教堂委託維洛吉歐工作室製作關於 聖母的宗教畫，由達文西與羅倫索‧迪‧克雷 狄所畫。

1482 為米蘭盧多維哥史佛薩公爵工作，並創立達文西 學院。

1483 完成《岩窟的聖母》。

1490 根據維楚維斯(Vitruvius)之理論，繪製《人體比 例圖》。

1493　專心製作斯佛爾薩巨型青銅騎馬像的各式草稿與
陶土模型。

1499　於10月離開米蘭四處旅遊，展開對橋樑以及河川
的研究。

1500　達文西歸返佛羅倫斯後，又前往羅馬。

1502　擔任教皇軍指揮官賽沙雷‧波爾亞(Cesare Borgia)
的軍事工程師。

1503　3月4日回到佛羅倫斯，開始構思《蒙娜麗莎》。

1506　達文西再度前往米蘭。

1508　為路易國王繪製《聖母與聖子》以及監督《岩窟
的聖母》第二版的製作。

1516　達文西到法蘭索瓦一世的宮廷，擔任首席畫家、
工程師、國王的建築師與機械師，並居住在克盧
城堡的宮殿裡。

1519　5月2日清晨逝世，享年六十七。

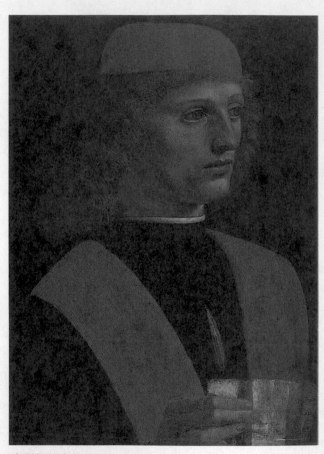

音樂師的肖像 1490 40.64 x 30.17 cm

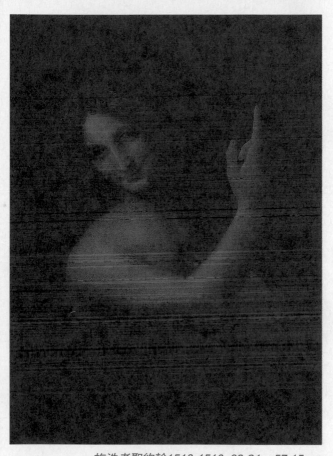

施洗者聖約翰1513-1516 69.21 x 57.15 cm

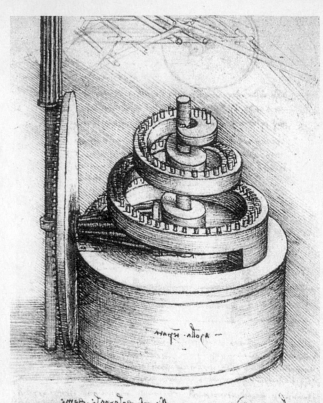

平衡齒輪彈簧的工具圖手稿 1494 -1496

勇氣

不要害怕，我的心
在戰場上
我渴望單刀直入的死亡

哦 那些在戰鬥的人啊！
我只想要我們的心 榮耀的面對死亡

達文西的手稿

達文西手稿的總頁數大約超過六千頁。手稿中的內容主題多半是屬於藝術以及各式各樣的自然科學的研究。

以綜合了自然科學與機械工學的亞特蘭提哥手稿為例：有潛水艇、音響、飛行與重力的研究、光學問題；也有天體、地球、指南針、地圖、地球表面積的測定；有關戰爭武器及建築的研究：戰炮術、城寨建築、運河、抽水幫浦、橋樑、帕喬裡「神聖比例的插圖」、教堂建築的設計、「史佛薩騎馬像的設計」；繪畫的素描、草稿：「三王朝拜的素描」、風景素描、肖像素描、色彩論、遠近法的研究、留給學畫學生的訓言、寫給史佛薩公爵的書柬原稿等。

由於他身上總是帶著筆記本和筆，凡有新的見聞、思考、啟示和問題便寫下來，也因此留下了為數不少的手稿。達文西的手稿並不容易看懂，不單因為記載的都是地方工匠的專屬用語，同時也因奇妙的鏡像文字。因達文西慣用左手，所以總是將拼字倒過來由右向左書寫，這樣的寫作方式，甚至有人猜測是達文西為了防止內容洩漏的辦法。

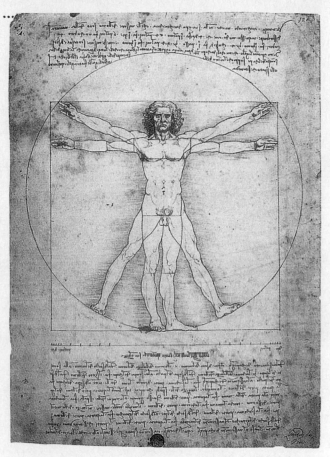

人體比例圖手稿 1498

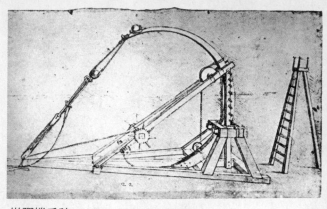

拋彈機手稿 1490 12.38 x 21.59cm

鳥滑行所引起的氣流研究手稿

達文西對解剖學的研究

達文西的興趣經常變更，不過對「解剖學」卻是始終熱愛，在想認識人體構造的強烈慾望驅使下曾嘗試過多次解剖。

他的解剖學研究重視身體各部份的生理性能，不但一面觀察人類肢體器官，包括肌肉、呼吸系統、泌尿系統、腦部、神經、內臟、血管、骨骼、眼睛、舌頭等機能，且一面記下詳細的備忘錄因而遺留下數量龐大的札記。

有一段時間，他常到聖母院，在一位病危的百歲老人床邊，安靜地聆聽老人回述過去的點點滴滴。當看到老人因病情發作而發抖時，他不顧寒冷地將自己的毛衣脫下蓋在老人身上。有一天老人終於安息了！為了探究人類的死亡，他開始動手解剖他的屍體。之後達文西為了繼續追求真理，他在佛羅倫斯的新聖瑪麗亞醫院和羅馬的撒西亞聖靈醫院前後解剖了至少30餘具屍體。

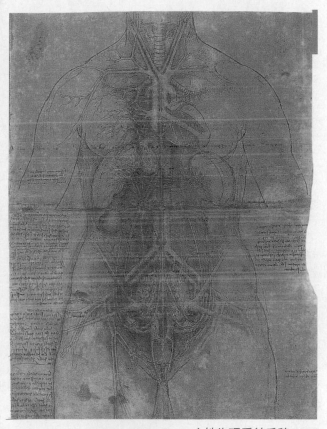

女性生理系統手稿 1508

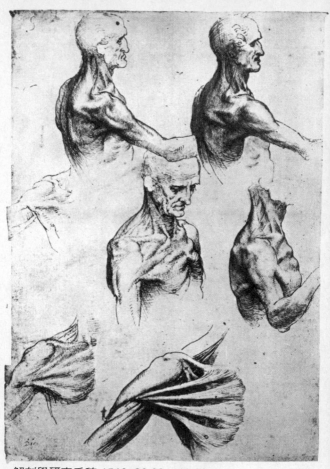

解剖學研究手稿 1510 28.89 x 19.69cm

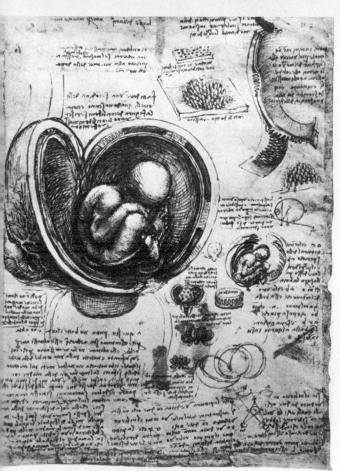

胎兒研究手稿 1510-1513　30.16 x 21.27cm

渴望不朽

我恰如一個醉鬼 痛苦 啜泣著
是的　是的 我告訴我自己
我存在 而且
希望永不死亡 希望永不受折磨
哪兒有勝利　哪兒沒有死亡
我往那裡去
希望永不死亡 希望永不受折磨

聖傑若 1480-1482 103.19 x 74.93 cm

皮翁比諾沼澤排水計畫手稿 1514 - 1515

達文西對水的研究

達文西曾經對水相當迷戀。他認為水是最重要的元素，還對水的侵蝕寫了一本《雨之書》，其中討論到雲在地球上所扮演的角色。

當他受命建造運河時首先便去研究水流的各種現象。當有人在隆巴底的山中發現海生貝殼的化石，不單是教會中的有關人士連許多學者都主張是諾亞洪水所造成的，而因水位高漲，順勢流到山頂上的貝類，這也是諾亞洪水真正發生過的一個鐵証。達文西雖然也相信諾亞洪水持續達40天之久，卻始終堅持從亞得里亞海到隆巴底的山谷地帶，兩地的距離約有250公里之多，貝類絕對無法在四十天之內爬行到達。

達文西關於水的研究曾實際用於解決一些問題，例如將皮翁比諾、維傑瓦諾、洛梅利那等地區的沼澤抽乾，以改善諾瓦拉地區的淹水的情況。

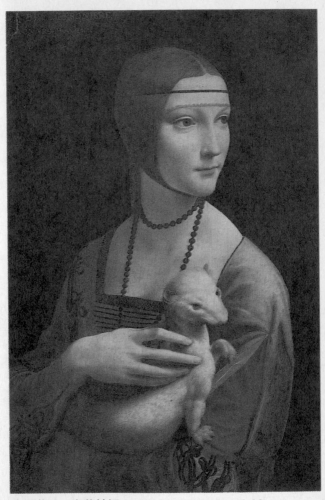

塞西莉亞・嘉蕾拉妮 1483-1486 55.25 x 40.32cm

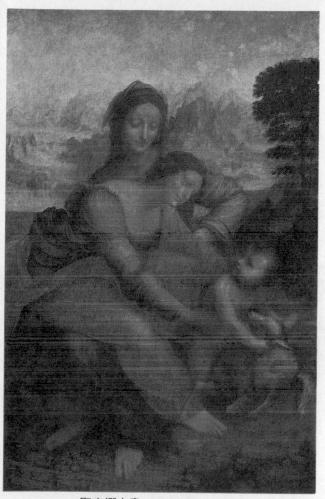

聖安娜之畫 1508 -1510 168.59 x 130.18cm

達文西與建築

在達文西的札記中，可以看到許多教堂的平面設計圖，其中，大部份都以「向心型平面的教堂設計」為主。

1487年至1490年間，他參與了「米蘭大教堂」的建築工程並製作了兩個模型以上而在他的手稿中也記載了許多教堂大圓頂的設計圖。

1493年後，達文西受邀米蘭的都市計劃，提出在城門外側將建築物劃分成十個拱狀的構想。後來他也陸陸續續參與其他如城堡的裝飾工作、宮殿的設計，以及在米蘭宮廷的慶祝儀式中，他以空間視覺設計家的身分，作了許多頗受注目的舞台與服裝的設計等，同時更參加了多項莊園、城堡的改建計劃。在15、16世紀，達文西不但扮演著指導與推動義大利文藝復興期建築風格的角色，並且將文藝復興時期建築的精華引入法國。

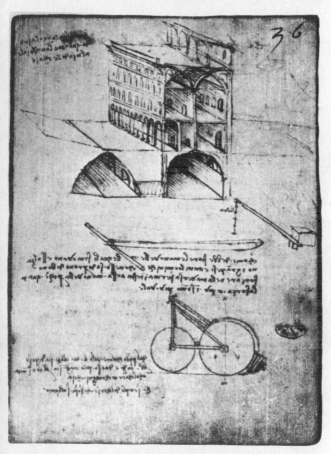

建築的研究手稿 1490 22.83 x 16.51cm

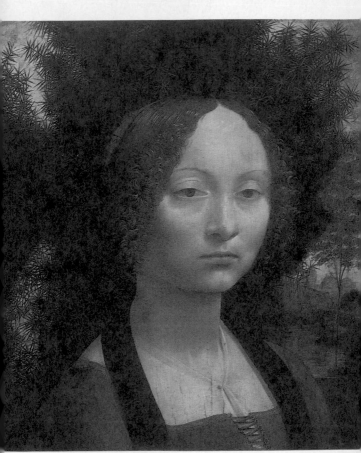

吉內芙拉・德・班琪 1474 38.42 x 36.83cm

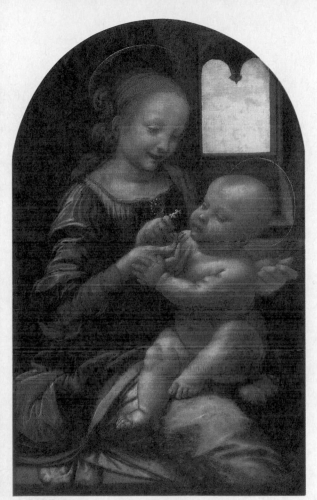

柏吉諾聖母1478 49.53 x 31.43cm

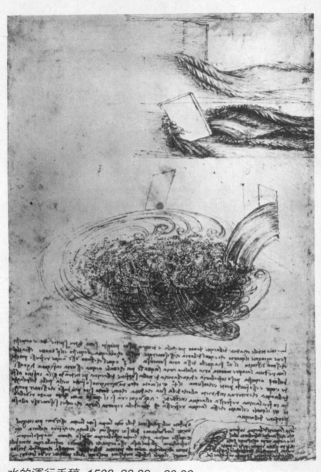

水的運行手稿 1508 28.89 x 20.32cm

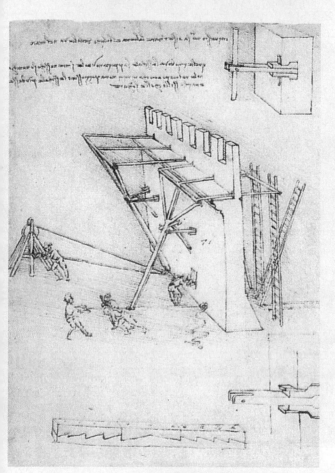

撃退攻城梯的方法手稿 1480

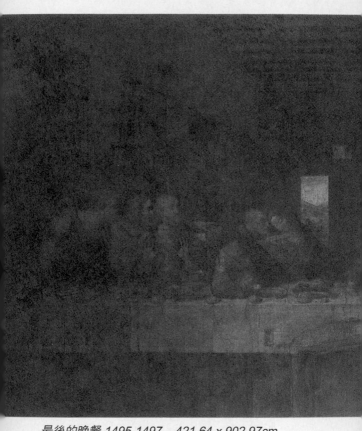

最後的晚餐 1495-1497 421.64 x 902.97cm

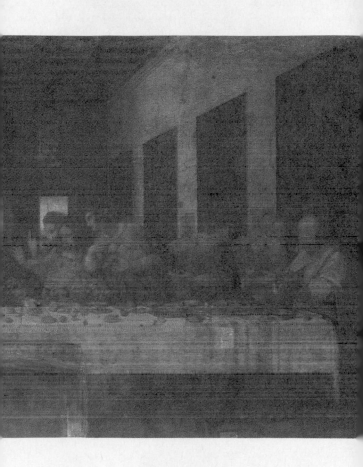

最後的晚餐

《最後的晚餐》是達文西唯一一幅獨自創作的壁畫，繪製於米蘭恩典的聖母瑪莉亞修道院的膳食堂壁面上。

該畫因為是直接描繪於壁上的壁畫，其功夫更顯精湛。達文西繪製這幅畫時，考慮到坐在餐廳的每一位修士都能同時感受繪畫中的世界存在的感覺，除了用所擅長的透視畫法外也加入了許多巴洛克藝術的畫法。

在《最後的晚餐》這幅畫裡，在基督背後有三扇左右對稱的窗戶是打開著的，窗外則以寫實手法，描繪了明亮的天空與綿綿的山脈，而由窗口透射進來的光線，正好強調坐在窗戶前面的基督的臉部，這是達文西針對此餐廳的空間所做的完美設計。

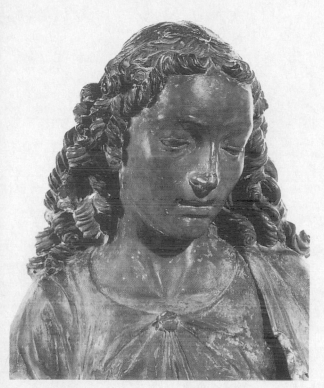

年輕基督雕像 1470-1480

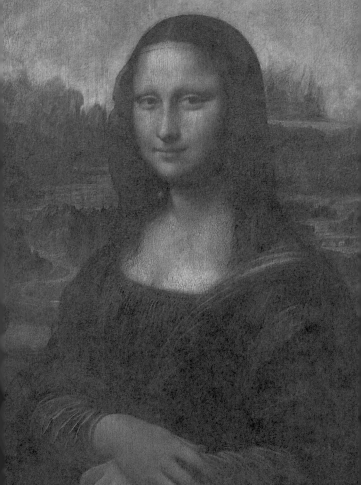

蒙娜麗莎 1503-1507　76.84 x 53.02cm

蒙娜麗莎

　　達文西畫過的女性，包括《聖母聖安妮》、《蒙娜麗莎》，以及其他在素描中的年輕女性，都可說是當代最美麗的女性。但，達文西到底與哪一位女性，有過什麼程度的交往？根本無從考證。

　　1499年米蘭落入法國手中，達文西回到佛羅倫斯後，開始繪製其肖像作品中的代表作《蒙娜麗莎》。據說達文西為了使模特兒保持微笑，特別請來了音樂家、歌者來取悅她，使她沉浸在溫柔的愉悅中，而她的美貌也格外露出動人的表情。畫中的蒙娜麗莎側身顯出四分之三的臉龐浮出了一抹淺淺的笑靨，生動的描繪出女性的至善至美！加上達文西運用頗為自得的「暈染法」，巧妙地隨著光線的變化，將人體的曲線及衣服的皺褶表現出來。這幅登峰造極的作品共費時了五年才完成。

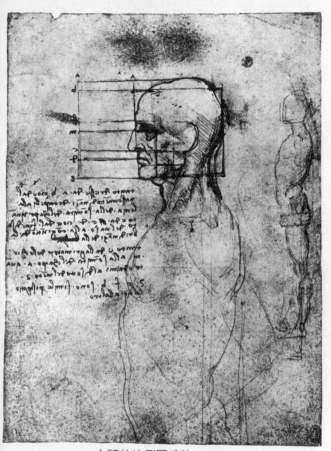

人頭的比例圖手稿 1488 21.27 x 15.24cm

幻想的生命

難道它是真的生長於土地嗎？
難道只有土地才是永恆嗎？
這裡 只有短暫的一瞬間！

既使岩石出現裂痕
既使黃金破碎
既使美麗的羽毛被撕毀
難道都只是一瞬間？

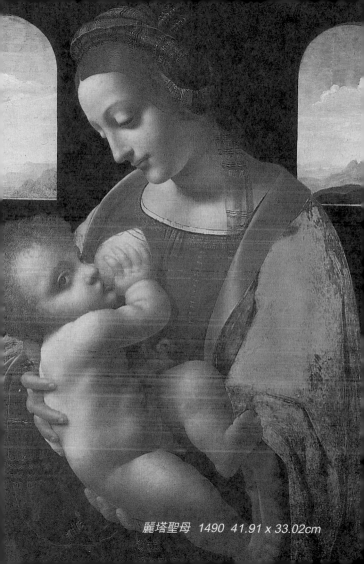

麗塔聖母　1490　41.91 x 33.02cm

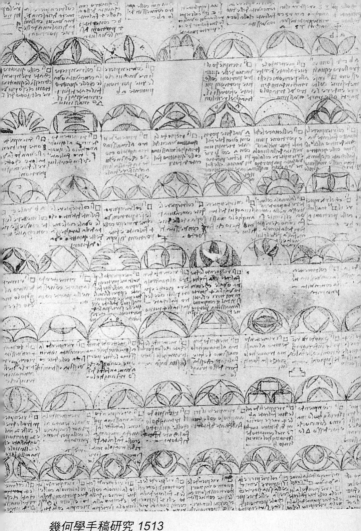

幾何學手稿研究 1513

紮實的知識來自於對研
究對象所有細節通達透徹的
瞭解，這些細節所構成的事
物全貌，便是研究者應盡心
愛之的對象。

達文西

聖安娜的草圖 1499-1501 139.38 x 101.28cm

美麗的打鐵匠　1490　　62.23 x 44.13cm

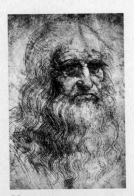

　　哦，時間，吞蝕了一切；
哦，嫉妒的歲月妳用年老堅硬
的牙摧毀一切、吞蝕一切，一
點一滴的凌遲死亡。

　　　　　　　　達文西

巨大的鳥啊！在偉大的白鳥頂峰，作首次的試飛，宇宙將為之驚嘆！它的盛名將永垂青史，讓創造這具巨鳥的古巢，光輝長存！」

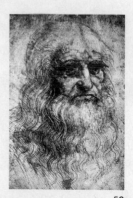

　　　　　　達文西

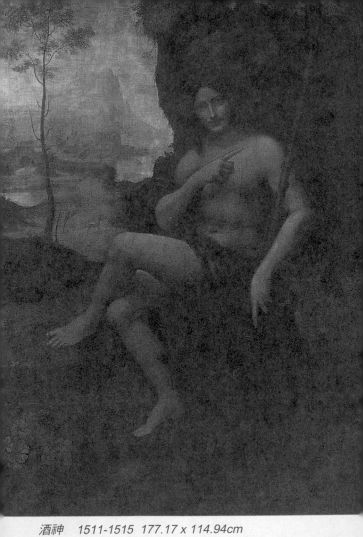

酒神　1511-1515　177.17 x 114.94cm

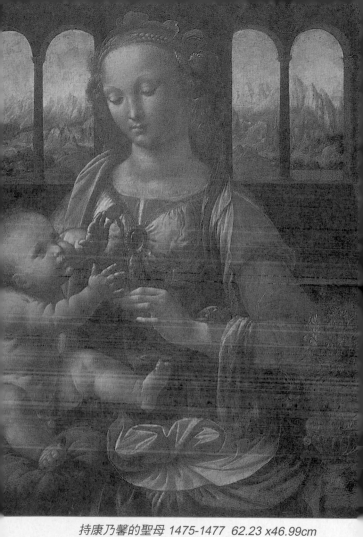

持康乃馨的聖母 1475-1477 62.23 x46.99cm

如果人可以說出他所愛的

我不認識自由 因為自由被某人囚禁
聽見她的名字 使我打哆嗦
某人 將我忘記在這痛苦深淵
而我的靈魂同身體受困在她的身體與靈魂內
飄浮 自由地 與那自由的愛

唯一的自由讓我興奮
唯一的自由將是我死亡的理由

妳證明了我的存在
如果沒有認識妳 我不算活過
如果我死了而沒有認識妳
我將不會死去 因為我從沒有活過。

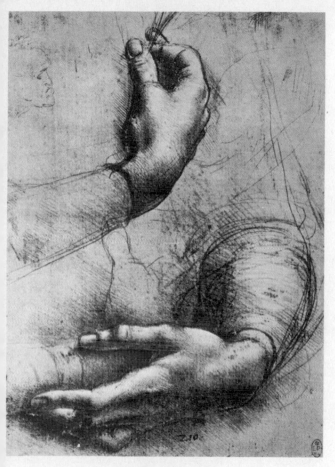

手的習作手稿 1485 21.59 x 14.92cm

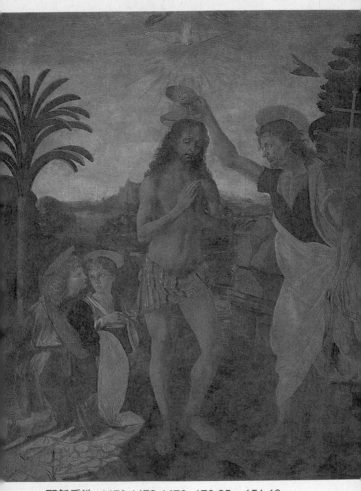

耶穌受洗　1470,1472-1473　176.85 x 151.13cm

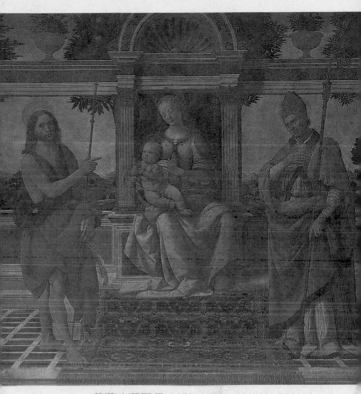

蒂華也薩聖母 1475-1477 189.23x191.14cm

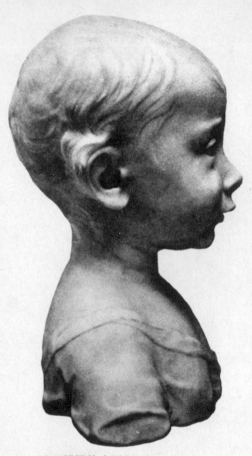

達西提哥納多雕刻　高26.35cm

安吉利亞戰役 1550年前完成

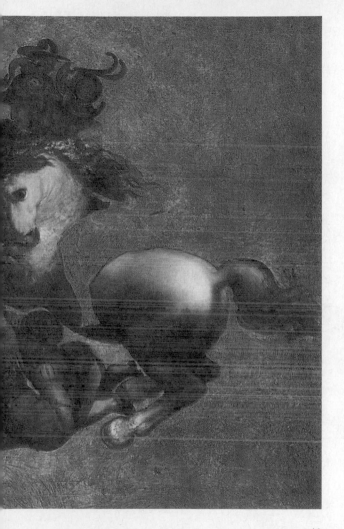

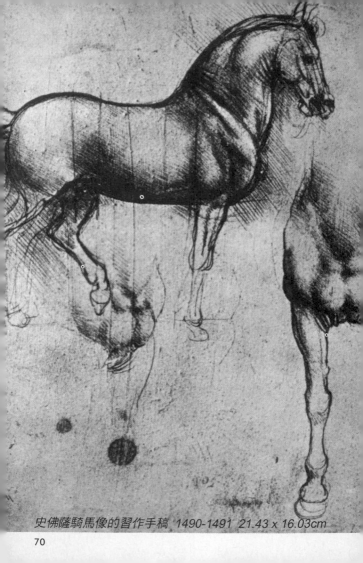

史佛薩騎馬像的習作手稿 1490-1491 21.43 x 16.03cm

沉睡之心的回憶

鼓動理智醒來

苦思冥想著

生命是如何過的

死亡又從何而來

那麼的沉寂

流沙多麼迅速的奔瀉

為何，在回憶中總會痛苦

任何一個過去的時間都是最好的

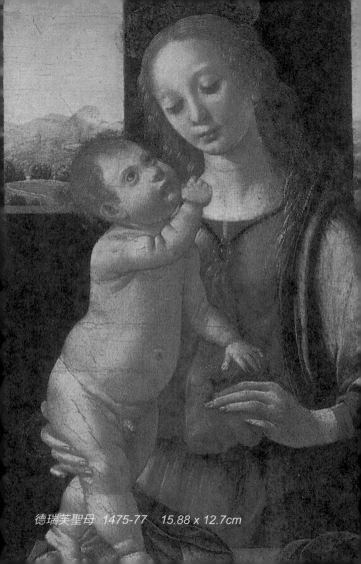

德瑞芙聖母 1475-77 15.88 x 12.7cm

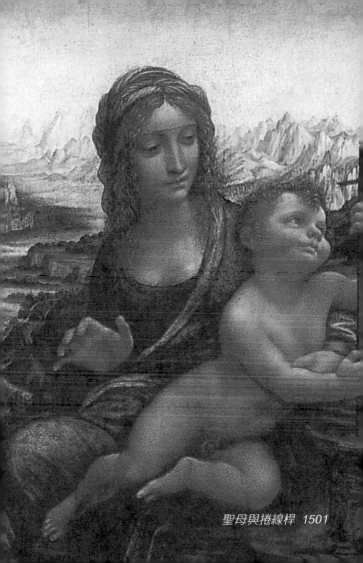

聖母與捲線桿 1501

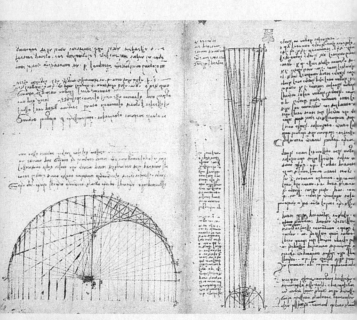

光線折射手稿 1510-1515

愛的毀滅

他們彼此相愛
清晨的藍唇 為了光而忍耐
唇離開堅硬的黑夜
唇分開 血 血從何來？
他們相愛在海底的沉船 一半黑夜 一半光

他們相愛在白天 垠白的海灘持續延長
海浪愛撫著皮膚
身體直立 緩緩自地面升起
他們相愛在白天 海中 天空下

他們如此緊密地相愛
年青的海 寬闊的心
生存的寂寞 與遙遠的地平線 相互連接
孤獨地 唱著哀歌

發現大師系列 印象花園

梵谷
Vicent van Gogh

　「難道我一無是處，一無所成嗎？……我要再拿起畫筆。這刻起，每件事都為我改變了...」孤獨的靈魂，渴望你的走進...

定價：160元　GB001

莫內
Claude Monet

　雷諾瓦曾說：「沒有莫內，我們都會放棄的。」究竟支持他的信念是什麼呢？

定價：160元　GB002

高更
Paul Gauguin

　「只要有理由驕傲，儘管驕傲，丟掉一切虛飾，虛偽只屬於普通人...」自我放逐不是浪漫的情懷，是一顆堅強靈魂的奮鬥。

定價：160元　GB003

發現大師系列～印象花園是大都會文化精心製作的一套禮物書，內容除了結合大師的經典名作與傳世不朽的雋永短詩之外，更提供一些可讓讀者隨筆留下感想的筆記頁，精心設計的書名頁，讓您無論是個人珍藏或餽贈親友，相信都是您最佳的選擇。

雷諾瓦
Pierre-Auguste Renoir

「這個世界已經有太多不完美，我只想為這世界留下一些美好愉悅的事物。」你感覺到他超越時空傳遞來的溫暖嗎？

定價：160元　GB004

大衛
Jacques Louis David

他活躍於政壇，他也是優秀的畫家。政治，藝術，感覺上互不相容的元素，是如何在他身上各自找到安適的出路？

定價：160元　GB005

竇加
Edgar Degas

他是個怨恨孤獨的孤獨者。傾聽他，你會因了解而有更多的感動...

定價：160元　GB006

國家圖書館出版品預行編目資料

印象花園‧達文西 = Leonardo da Vinci /
楊蕙如編輯. - - 臺北市 ： 大都會文化, 2001（民90）
面： 公分。--（ 發現大師系列 ；8 ）
ISBN 957 -30552-0-1（精裝）

1. 達文西 （ Leonardo da Vinci , 1452 - 1519 ）-
作品集 2. 油畫 - 作品集 3. 素描 - 作品集

947.5 90001341